RIFLESSIONI ?
La tecnica stenopeica.

Testo e immagini sono protette da copyright.
Per la riproduzione nonché la diffusione sia del testo che delle immagini anche parziale si prega di contattare l'autore.

Prima edizione 2012
ISBN 978-1-291-15332-3

per info e contatti:
guidodapuzzo@hotmail.it

INTRODUZIONE

Un aspetto da indagare della tecnica e del pensiero stenopeico sta nel confronto vivo con una costante: Il tempo.
L'attimo volge al termine in quella frazione di secondo che emerge da un continum: il progresso tecnologico e culturale della fotografia ha mirato in tutto il suo escursus - 'dalle antiche tecniche fotografiche al digitale - ad una sempre crescente rapidità di ripresa fotografica fino a raggiungere il catturare dei millesimi di secondo. Ciò affonda le radici nella cultura moderna che protende ad una crescente rapidità dell'operare.
la fotografia stenopeica ci porta oltre il consueto spazio temporale che siamo abituati a percorrere con la fotografia tradizionale: un naturale viaggio alla ricerca di un 'immagine essenziale, priva di ogni accorgimento della tecnica. Essa è un omaggio ai

tempi naturali che ci portano all'osservazione. E' un rapporto direi intimo che abbraccia il modus operandi del pittore, con un osservazione lenta ed oculata di ciò che si sta riprendendo. Operare con la tecnica stenopeica vuole essere sintesi di un arco temporale ampio, dove il singolo istante non viene percepito, dove le corde dell'immaginazione tendono verso un divenire onirico che da spazio a ciò che di più essenziale c'è nell'esistenza di un uomo: l'eternità.

E' l'illusione di afferrare l'istante che ci distanzia da questo eterno, così distante e pur così meravigliosamente sintetizzabile in un immagine, che regala, nel tempo di osservazione di se stessa, un breve assaggio della staticità dell'eterno, in netto distacco con il mutarsi del corpo fino alla morte e al suo decomporsi. La stenoscopia ecco che ci induce a riflettere su ciò che noi siamo destinati: è un onirico pensiero che dà vita alla nostra più profonda inquietudine in uno specchio incantato dove realtà e finzione si osservano fino all'inverosimile.

Specchio dove la morte, presente ad ogni nostra incertezza, è la costante che equilibria il nostro essere, così come possiamo rapportarci ad un'immagiene che non vuole essere più l'istante che passa ma il volgere costante che ci accompagna.

RIFLESSIONI ?

*Ciò che me ne rimane
è un tacito ricordo.*

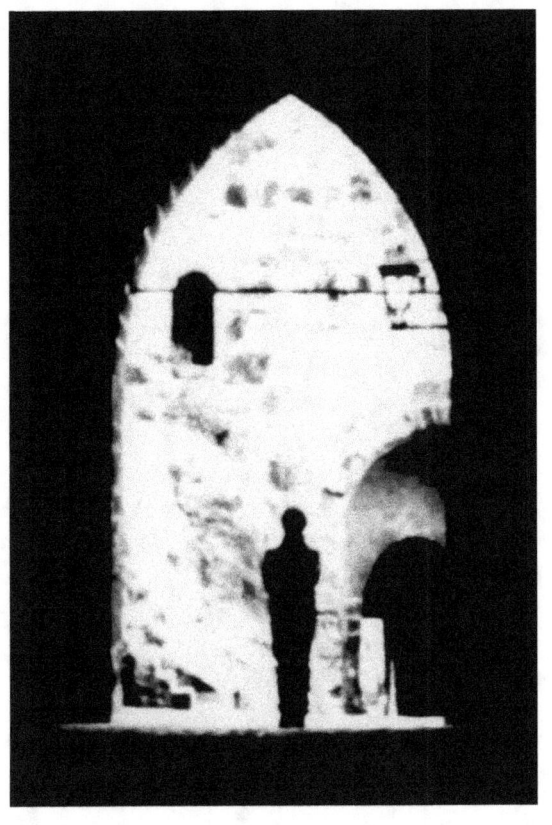

Lipari, *Ingresso alla necropoli*. 2012.

Chissà quali anime vagano ancora.

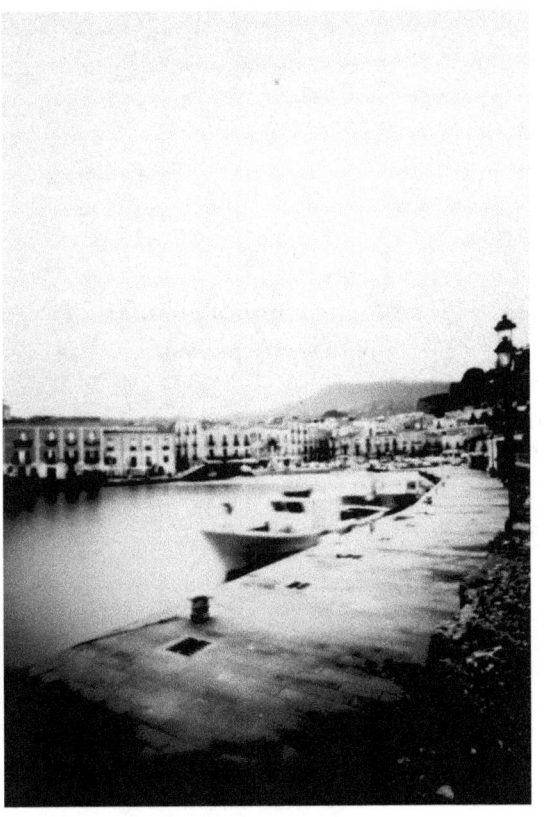

Lipari, *Marina corta*. 2012.

*Il gesto incompiuto prende vita
nelle storie presenti.*

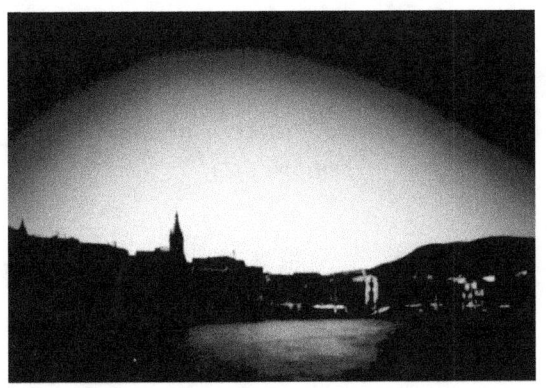
Lipari, *Canneto*. 2012.

*Quel silenzio intorno alle tombe
sembra vitale.*

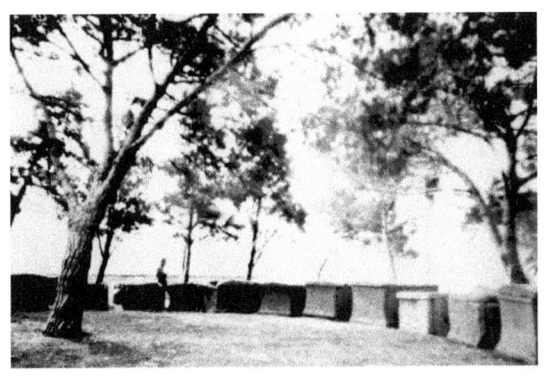

Lipari, *Necropoli.* 2012.

*L'equilibrio perfetto delle cose
è sintesi di universi grotteschi.*

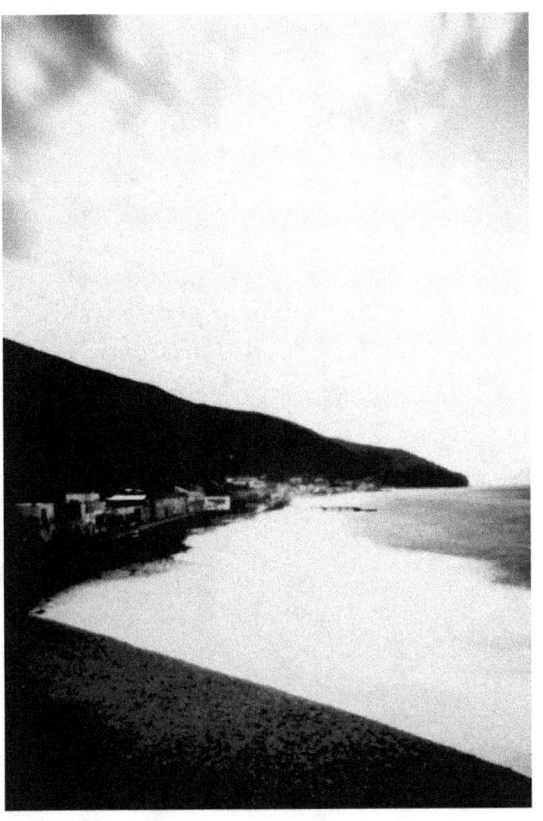

Lipari, *Acquacalda*. 2012.

*la logica di ogni pensiero è
al di là di quell'orizzonte.*

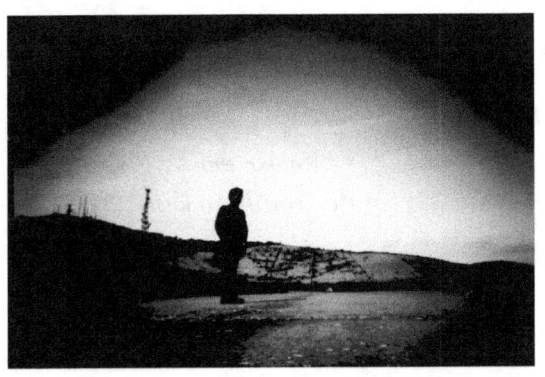

Lipari, *Monte S. Angelo. 2012.*

*Nell'oblio dei tempi
voci dissimulano l'infinito.*

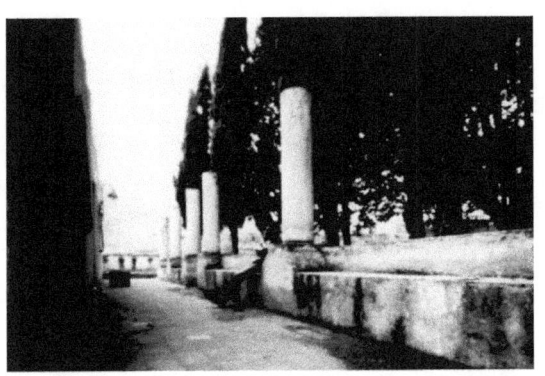

Lipari, *Pulera*. 2012.

*L'astrazione delle forme
è embrione delle cose.*

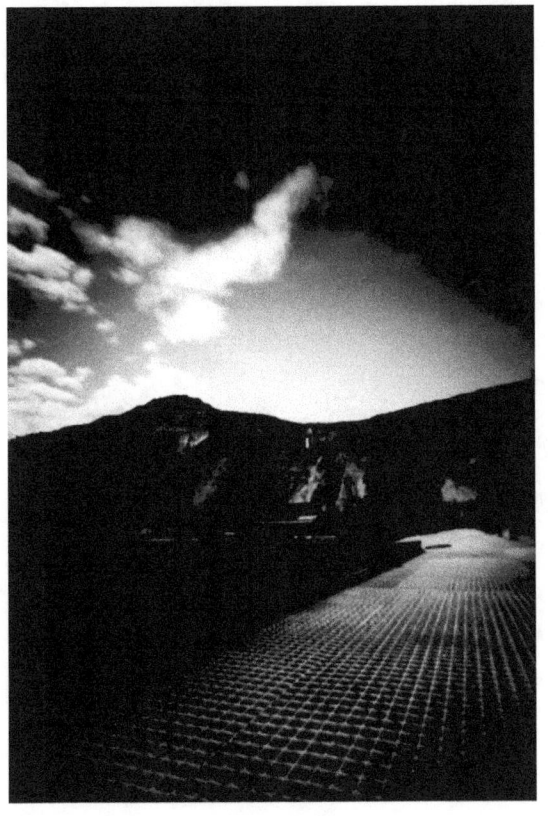

Lipari, *Cave di pomice*. 2012.

Forse così nacque la fotografia.

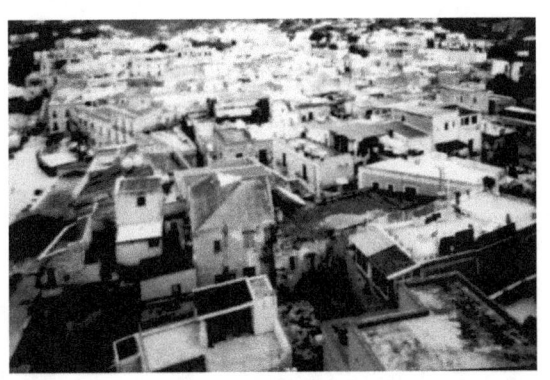

Lipari, *Kasbha*. 2012.

*Non mi preoccupo più:
mentre c'è sole, piove.*

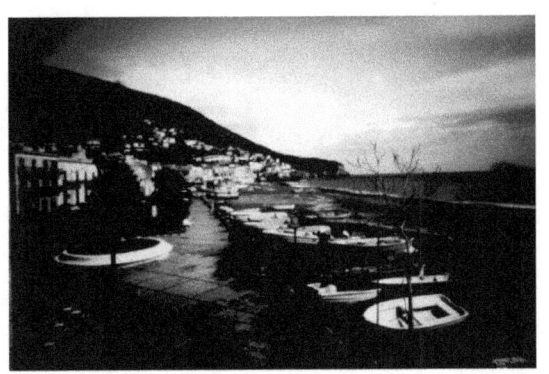

Lipari, *Canneto*. 2012.

LA TECNICA

Fotografare senza le lenti: fondamenti di una tecnica.

La fotografia ha origini da apparecchi che non utilizzavano lenti. L'immagine ripresa veniva proiettata sul fondo di una camera oscura attraverso un forellino.
Oggi nell'era digitale ripercorrere questa strada aiuta nel riscoprire i principi basilari su cui si fondano i fenomeni di trasmissione della luce. Gli apparecchi che permettono di riprendere immagini attraverso un forellino vengono detti stenopeici o stenoscopici, costituiti essenzialmente da una scatola a perfetta tenuta di luce, da un forellino e da un dispositivo di otturazione elementare che, gestendo la durata di esposizione alla luce di materiali sensibili, produce l'immagine finale.
Questo semplice mezzo può essere uno strumento di studio per comprendere i concetti fondamentali della fotografia.

La lunghezza focale

Come per gli obbiettivi con le lenti, è possibile stabilire esattamente la lunghezza focale con la quale viene ripresa un immagine.
Facendo un'analogia con gli apparecchi reflex, anche utilizzando uno stenoscopio, si può stabilire quale obiettivo scegliere per l'inquadratura dell'immagine: grandangolare, normale o ristretta. La dimensione dell'immagine ripresa negli obbiettivi è stabilita dalla distanza del centro focale dell'ottica in rapporto al piano dove alloggia il materiale sensibile. Ciò accade quando

l'obbiettivo ha una messa a fuoco all'infinito. Tale distanza viene espressa in millimetri e rappresenta la lunghezza focale di un apparecchio con il conseguente angolo di ripresa.

Negli apparecchi a foro stenopeico la misurazione è la stessa. La lunghezza focale è la distanza esatta tra l'apertura praticata ed il piano dove si forma l'immagine. Quindi, se avessimo una distanza di 50 mm ed utilizzassimo una pellicola emulsionata 24x36 mm, l'angolo di ripresa sarebbe analogo ad un obbiettivo normale da 50 mm dei comuni apparecchi reflex 35mm. Questa analogia si ha per tutte le distanze focali.

Al variare della dimensione della pellicola, ovviamente, varia l'ingrandimento dell'immagine che è stabilito dalla lunghezza focale in rapporto con la diagonale della pellicola utilizzata. Se usassimo una distanza focale di 50mm su di una pellicola 4x5 pollici avremo che tale rapporto di ingrandimento dell'immagine sarebbe pari ad un grandangolo sul formato 24x36 cm. Ciò è determinato con esattezza da una equazione: 150:50=50:X

E' evidente che rimanendo costante la lunghezza focale, varia l'angolo di ripresa in base al formato di pellicola utilizzato. Questo spiega perché lo stesso obbiettivo su formati diversi si comporti come un tele-obbiettivo, obbiettivo normale o grandangolo. Gli obbiettivi fatti con le lenti hanno anche un altro dato caratteristico: il cerchio di copertura. Volendo, infatti, montare un obbiettivo normale di una reflex 35 mm su un apparecchio di medio formato, l'angolo di ripresa sarebbe uguale a quello di un grandangolo ma, a causa della progettazione ottica, non riuscirebbe a coprire tutto il formato e quindi i bordi del fotogramma 6x6 cm rimarrebbero

fortemente vignettati. La maggior parte delle moderne ottiche per fotocamere reflex digitali non riuscirebbero a proiettare l'immagine su tutto il formato 24x36 mm lasciando gli angoli scuri.

Gli apparecchi a foro stenopeico non hanno questo difetto in quanto capaci di coprire sufficientemente angoli di ripresa molto ampi che si avvicinano a 120°-140° coprendo materiali sensibili di diversa grandezza. Se volessimo calcolare con esattezza l'angolo di copertura di una data lunghezza focale basterebbe applicare questa regola: f x 3,5= X

Il diaframma: concetto basilare

Il diaframma ha la funzione di regolare la quantità di luce che deve essere proiettata sulla pellicola. La numerazione dei diaframmi ha valore inverso alla luce che lascia passare. Un diaframma f 2,8 farà irradiare una quantità di luce che sarà esattamente il doppio di un diaframma f 4. Con il variare di uno "stop" c'è sempre un raddoppio o un dimezzamento della superficie che copre il fotogramma e quindi della luce che lascia passare.

Questo significa che un obbiettivo da 50 mm di lunghezza focale avrebbe un'apertura di f 8 quando il diametro del diaframma avrebbe un diametro di 6,25 mm.

Lo stesso numero di diaframma, f8 su un obbiettivo 200 millimetri corrisponderebbe ad un cerchio di 25 mm, mentre su un grandangolo da 24 mm sarebbe 3 mm. Ii tutto, dunque, spiega come gli obbiettivi molto luminosi grandangolari hanno dei diametri delle lenti molto

picccoli e la stessa apertura di diaframma su un tele-obbiettivo comporta l'adozione di lenti di grande diametro.

Il diaframma equivalente

Conoscendo le leggi ottiche degli obbiettivi si saprà certamente che, chiudendo il diaframma, si aumenta la profondità di campo(la zona nitida dell'immagine). Tale zona si estende per circa 1/3 verso il punto di ripresa e circa 2/3 verso l'infinito rispetto al punto di messa a fuoco dell'obbiettivo. Negli apparecchi a foro stenopeico si parla di fori sempre molto piccoli, nell'ordine di 0.2 - 0.5 mm e quindi un' elevata profondità di campo.
Esistono formule per calcolare tale estensione, che non risultano utili nell'utilizzo di apparecchi stenoscopici visto che, un dato oggetto, posto davanti all'apertura ad una qualsiasi distanza sarà sempre a fuoco, sia che esso sia posto lontano o che sia a pochi millimetri dallo stenoscopio. Ciò è dovuto all'elevato numero di "f" a cui corrisponde un foro stenopeico. Nella maggior parte dei casi infatti si parla di f 240 o f 360.
Anche per gli apparecchi a foro stenopeico valgono le stesse leggi degli obbiettivi e se esprimessimo tutte le misure in millimetri la formula che ci darebbe il valore del diaframma sarebbe la seguente: f= lunghezza focale: diametro foro
 Un foro da 0.2 mm con una distanza tra esso e il piano pellicola di 50 mm ci darà quindi un diaframma equivalente a f 250.

Diametro Ottimale Per Foro Stenopeico

Come per gli obbiettivi anche per gli apparecchi a foro stenopeico esiste un diametro ottimale. Gli obbiettivi solitamente hanno una resa ottimale quando non utilizziamo valori di diaframma estremi. A maggiore apertura peggiora visibilmente la nitidezza ai bordi mentre ad apertura minore interviene il difetto di diffrazione per cui la nitidezza peggiora su tutto il fotogramma. Anche per il foro stenopeico bisogna trovare l'apertura più stretta possibile che dia il miglior risultato di nitidezza.
Esistono varie formule matematiche che permettono di calcolare il diametro ottimale. In ogni formula la variabile più importante è la lunghezza focale: cioè la distanza tra il foro ed il piano dove si forma l'immagine. Alcune formule tengono conto anche della lunghezza d'onda della luce. E' noto infatti che ogni lunghezza d'onda diversa vanno a fuoco su piani diversi. Una formula valida è la seguente: diametro foro = $\sqrt{x} : 25$.
Si tenga conto che, se si utilizzassero pellicole per riprese all'infrarosso, si avrebbe una diversa distanza di messa a fuoco. Tale distanza è determinata da un punto rosso sulla ghiera di messa a fuoco degli obiettivi a controllo manuale.

Realizzare il foro stenopeico

Le difficoltà da affrontare per la realizzazione di un foro di dimensioni idonee sono principalmente due: In primo luogo bisogna fare un foro piccolissimo e di una misura

precisa ; successivamente, a foro effettuato, bisogna controllarne l'effettivo diametro.

I migliori risultati di nitidezza si ottengono quando il foro è perfettamente rotondo e lo spessore dell'apertura è il più sottile possibile.

Il materiale di partenza è un sottilissimo foglio di ottone da 0.025 mm di spessore (Carta di Spagna). Tutta la lavorazione avviene a mano. Mettendo un ritaglio di tale lamina su un supporto rigido dalla superficie omogenea, con una punta di spillo si esercita una lieve pressione sull'ottone in modo da lasciare una concavità. Il supporto sottostante impedirà alla punta dello spillo di attraversare il sottile spessore della lamina che capovolgendola si praticherà una abrasione con un pezzetto di carta abrasiva fino a far comparire un piccolissimo foro. Per tutto il tempo dell'operazione bisogna ruotare in maniera ritmica il foglio di ottone in modo da incrociare uniformemente i segni lasciati da una graduale abrasione. A foro formato - lo si vedrà piccolissimo in controluce - si potrà procedere col girare la carta di Spagna sul lato opposto e ripetere l'operazione.

Determinare il diametro

Come precedentemente citato, nel procedere con l'abrasione bisogna tenere sotto controllo costante il diametro del foro, in maniera da ottenere l'apertura desiderata.

A tale scopo se non si dispone di un microscopio si può ovviare con metodi alternativi.

Utilizzando uno scanner piano ad alta risoluzione si procede scansionando la lamina di ottone lavorata in precedenza. Successivamente con un programma di foto ritocco come Photo-shop si utilizzi lo strumento righello per misurare il diametro del foro e verificarne la perfetta circolarità.

La risoluzione di scansione consigliata e di un minimo di 3200 dpi. Si calcoli che in ogni millimetro ci sono 126.03 pixel e nel caso avessimo praticato un foro da 0.427 mm misurerebbe 53.8 pixel. Con tale accuratezza di dettaglio sarà molto semplice appurare a imperfezioni indesiderate nonché conoscere le misure esatte del foro con un minimo margine di approssimazione.

Altro metodo è quello di utilizzare un apposito strumento di misura comunemente impiegato per controllare la precisione dei fori degli iniettori dei motori a combustione. E' uno strumento con una precisione al centesimo di millimetro.

Questo metodo è ovviamente il più preciso ma consta di un'apparecchiatura sofisticata.

Indice

Introduzione..*p. 5*
Riflessioni?..*p. 7*
La tecnica..*p. 31*

finito di stamapare
novembre 2012

www.ingramcontent.com/pod-product-compliance
Lightning Source LLC
Chambersburg PA
CBHW072305170526
45158CB00003BA/1195